U0044599

五體千字文殘本

杜籩吟

杜簦吟簡介

（一九二七～　）

杜簦吟，本名杜敦楹，山東即墨人。杜氏六歲入塾，始習書法、攻讀四書、經史、兼習詩詞、碑帖。中學時期，適逢戰爭動亂，毅然投筆從戎，轉戰魯粵、成守金、馬、臺、澎。在臺灣擔任國防繪圖測量官，每於公餘，自習筆墨意趣、尤嗜寫意彩墨，臨摹研究浙派畫家趙之謙、朱夢廬、任伯年、吳昌碩諸大家，廣泛研究中外古今名家名畫及書法。迨解甲之後，重整筆硯，拜師問道，拜任博悟學書法，從喻仲林學工筆、姚夢谷學詩詞，約於一九七〇年前後取法靈動新穎之張書旂花鳥畫，後再以臺灣地區動植物之寫生經驗相參合，稽古鑑今，全力投注於繪畫與書藝的開創與研究，彙聚古法，仍能另闢新境。一九七〇年之前以敦楹、秀卿、篤之之名賣畫維持生計，一九七〇年開始於私人及各公家單位書畫班教畫，一九七七年歷史博物館個展之後，聲名遠播，從學者眾，經半世紀的耕耘傳授自成一「小寫意花鳥繪畫」體系，並曾擔任畫學會理事與秘書長，深具影響力。

杜簦吟著作出版：《百花圖錄》、《杜簦吟畫集》、《杜簦吟九秩畫集》和《淵默雷聲：杜簦吟九五回顧展》。其繪畫題材廣泛，造形精準、色彩雅致、詩書畫相得益彰，含蓄地將生活中的思想感情寓意在作品中。常言：「我的作品是表現藝術，非再現自然。」重視筆趣墨韻之發揮，常以「物態、物理、物性、物情」作主客之相融，表現出大自然之活潑生機與物象之天趣。其繪畫原則：一、為擴大前人之取材，而求諧合。二、為延拓傳統技法，而不悖理。三、為提升意境，而杜詭異。一九八七年之後嘗試以自動性技法得抽象趣味，結合具象物象創生新境，大膽而具個人風格。

杜簦吟重視畫論與書論的研究，善於將理論應用於繪畫和書法上，張、歙、收、放、開、合、虛實、疏密、聚散應用於構圖布局，產生中國繪畫對比陰陽美學，經數十年整理，寫下「太陰學理」思想筆記。

杜簦吟身形高大，聲音宏亮，個性直爽，心胸豁達，雖嗜菸酒，體力素健，勤奮自勵，生活簡素規律，七十餘年以來每日晨昏讀書習字，修養心性，增益繪畫運筆基本功，又讀古書使書卷氣溢於字裡行間，兼勤習字並臨多碑而能有得。書法兼擅各體，以楷、行、草最常見，書寫時內運氣功，故沉穩專注氣脈靈活。杜氏書風俊秀剛勁，其書法與繪畫作品別成一體，而臨摹者眾。

二〇二〇年後因老邁而擱筆，由千金杜蕙如、杜穎如整理其「五體千字文」殘本，以傳後世，期望人生數十載的文化研藝成果，能成為後世傳承與創新的介質，繼往開來，將古典中華文化發揚永續。

Tu Tun-yin

Born in Jimo County, Shandong Province, China in 1927, Tu Tun-yin fled the Chinese Civil War for Taiwan in 1949.

Tu Tun-yin is a famous freehand bird-and-flower painter in Taiwan. At first, he made a living by selling paintings and teaching paintings. Gradually, he began to gain fame in 1960.

Tu Tun-yin's painting style is affected by that of Zhe School; his work is elegant and refined. he has many students around the world. After half a century of inheritance and development, Tu Tun-yin's painting is well-known as Taiwan Tu School Bird-and-Flower.

His painting is founded on the writing techniques and strokes of calligraphy as he started to practice calligraphy since he was a child. After coming to Taiwan, he continued to practice calligraphy every morning and evening until 2019.

This fragment of the five-script Thousand-Character Classic was written by him around 2000. Tu Tun-yin's family noticed some missing characters when they sorted out this work earlier this year. However, he was unable to pick up his brush to fill in the missing words.

By absorbing the essence of Chinese culture, he formed the Tu's style of calligraphy and painting. The publication of this five-script Thousand-Character Classic is to give back to Chinese culture and inject quality models into Chinese culture.

杜簽吟

　　西元1927年，出生於<u>中國山東省即墨縣</u>。1949年，因戰亂到<u>台灣</u>。<u>杜氏</u>是<u>台灣</u>知名的寫意花鳥畫家，起初靠繪畫賣畫和教畫生活。1960年開始漸有名聲，風格趨近於浙派，畫作雅致，從學者眾多，遍及世界各洲。經半世紀的傳承發展，人稱[台灣杜派花鳥]。

　　<u>杜氏</u>的繪畫立基於書法運筆和線條，<u>杜氏</u>從幼兒時期開始練習書法，自來台後直至2019年仍晨昏寫字。

　　這本五體千字文殘本，是<u>杜氏</u>在2000年左右書寫，近年家人整理這份千字文時有短缺，但<u>杜氏</u>已無法提筆補齊。

　　由於<u>杜氏</u>書畫藝術的基礎來自於中華文化的精髓，這本五體千字文的出版便是為了回饋中華文化，期望為中華文化注入優質典範，以利後世。

天地玄黃宇宙洪荒日月盈昃

辰宿列張寒來暑往秋收冬藏

閏餘成歲律召調陽雲騰

致　致　雨

致　致　雨

　　蚰　雨

　　　　雨

霜 爲 結 露

霜 爲 結 露

霜 爲 結 露

霜 爲 結 露

霜 爲 結 露

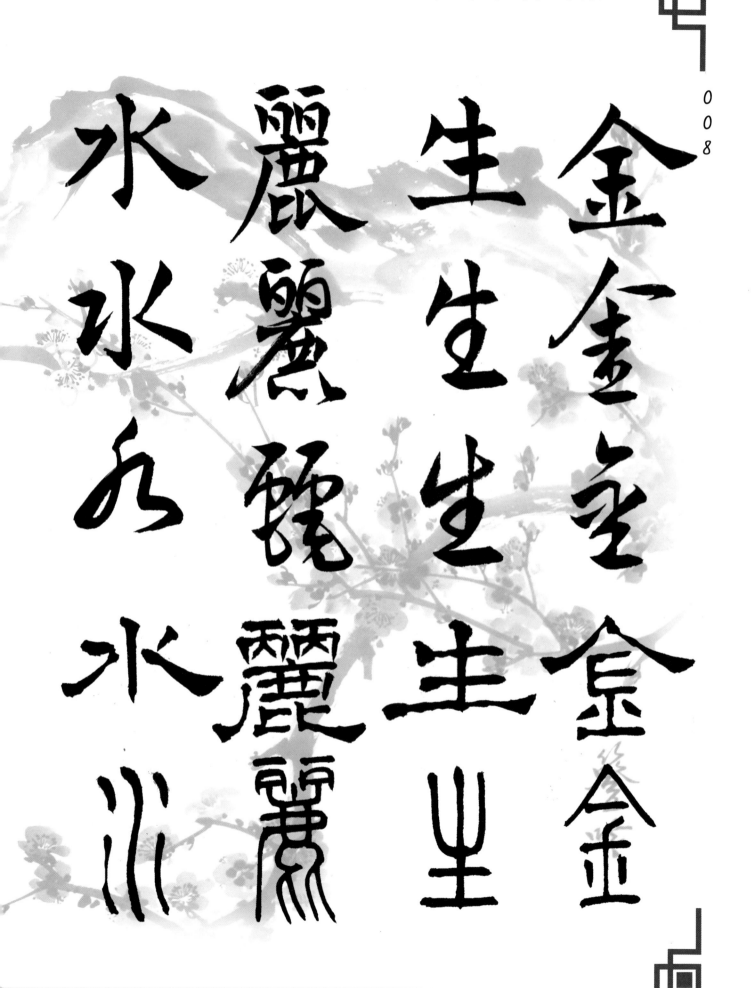

崗 峴 出 玊

崗 崫 岀 玊

崗 屼 岀 玊

岡 崑 出 玉

囵 崫 屮 工

劍	號	巨	關
劍	號	巨	闕
劍	號	巨	珠
劍	號	巨	闕
劍	號	巨	闕

珠 稱 夜 光

夜 光

夜 光

夜 光

夜 光

雙姣競艷 爭唸

菜 菜 珍 菜
李 李 珍 菜
奈 李 珍 菜

奈 李 珍 果
奈 李 珍 果

奈 李 珍 果

薑薑薑薑薑薑　芥芥芥芥　重重重重　菜菜菜菜

海 鹹 河 淡
海 鹹 河 淡
海 鹹 河 淡
海 鹹 河 淡
海 鹹 河 淡

翔　羽　潛　鱗

翔　羽　潛　鱗

翔　羽　潛　鱗

翔　羽　潛　鱗

翔　羽　潛　鱗

龍 師 火 帝

龍 師 火 帝

龍 師 火 帝

龍 師 火 帝

龍 師 火 帝

皇 人 官 鳥
皇 人 官 鳥
皇 人 官 鳥
皇 人 官 鳥
皇 人 官 鳥

字	文	制	始
字	文	制	始
字	文	制	始
字	文	制	始
字	文	制	始

裳　衣　服　乃

裳　衣　服　乃

裳　衣　衣　乃

裳　衣　服　乃

裳　衣　服　乃

推	位	讓	國
推	位	讓	國
推	位	讓	國
推	位	讓	國
推	位	讓	國

有有有

虞雲雲虞虞

陶陶陶陶陶

唐唐唐唐唐

罪 伐 民 弔
罪 伐 民 弔
死 伐 民 弔
罪 伐 民 弔
罪 伐 民 弔

湯 殷 發 周

湯 殷 發 周

湯 殷 發 周

湯 殷 發 周

湯 殷 發 周

道	問	朝	坐
道	问	朝	坐
道	口	朝	坐
道	問	朝	坐
道	問	朝	坐

章　平　拱　垂

章　平　拱　垂

章　平　拱　垂

章　平　拱　垂

愛 育 黎 首

愛 育 黎 首

愛 育 黎 首

愛 育 黎 首

羌　我　伏　臣
羌　我　伏　臣
羌　我　伏　臣
羌　我　伏　臣
羌　我　伏　臣

體 壹 邇 遐

體 壹 邇 遐

邇 遐

邇 遐

體 壹 邇 遐

體 壹 邇 遐

率 率 率
凜 率 率

賓 賓 賓
賓 賓 賓

歸 歸 歸
歸 歸 歸

王 王 王
王 王 王

鳴 鳳 在 樹

鳴 鳳 在 樹

鳴 鳳 在 松

鳴 鳳 在 樹

鳴 鳳 杜 樹

場 食 駒 白
場 食 駒 白
場 食 駒 白
場 食 駒 白
場 食 駒 白

木　草　被　化

木　草　被　化

朮　艸　被　化

木　草　被　化

朮　艸　被　化

方　萬　及　賴
方　萬　及　賴
才　茅　及　救
方　萬　及　賴

髮	身	此	蓋
髮	身	此	蓋
髮	身	此	蓋
髮	身	此	蓋
髮	身	此	蓋

常　五　大　四

常　五　大　四

考　五　大　四

常　常　五　大

常　　　五　四

035

養 鞠 惟 恭
養 鞠 惟 恭
養 鞠 惟 恭
養 鞠 惟 恭
養 鞠 惟 恭

傷　毀　敢　豈
傷　毀　敢　豈
傷　致　弨　豈
傷　毀　敢　豈
傷　毀　敨　豈

女 女 女

慕 慕 慕

貞 貞 貞

絜 絜 絜

男 男 效 良
男 敔 效 才
男 敉 敔 才
男 效 才
男 效 才
男 敉 才
男 良

知 過 必 改

知 過 必 改

改 必 過 知

知 過 必 改

知 過 必 改

得得得
能能能
莫莫莫
忘忘忘

短 彼 談 囹

短 彼 談 罔

杧 波 浅 罔

短 彼 談 罔

短 彼 談 罔

靡 特 己 長
靡 特 己 長
靡 特 己 長
靡 特 己 長
靡 特 己 長

信 使 可 覆

信 使 可 覆

信 使 可 覆

信 使 可 覆

信 使 可 覆

量 難 欲 器

量 難 欲 器

量 難 多 笑

量 難 欲 器

量 難 欲 器

墨 悲 絲 染

墨 悲 絲 染

墨 此 絲 涷

墨 悲 絲 染

墨 悲 絲 染

詩 讚 羔 羊

詩 讚 羔 羊

詩 讚 羔 羊

詩 讚 羔 羊

詩 讚 羔 羊

賢	維	行	景
賢	維	行	景
兵	経	乃	景
賢	維	行	景
賢	維	行	景

聖　作　念　尅

聖　作　念　尅

雪　化　　　刻

聖　作　念　尅

聖　作　念　剏

立 名 建 德

立 名 建 德

立 名 建 德

立 名 建 德

立 名 建 德

正　表　端　形

正　表　端　形

正　表　論　形

正　表　端　形

正　金　端　形

聲　傳　谷　空
聲　傳　谷　空
聲　傳　谷　空
聲　傳　谷　空

聽 習 堂 虛

聽 習 堂 虛

讠 習 堂 虛

聽 習 堂 虛

聽 習 堂 虛

積 惡 曰 禍

積 惡 因 禍

積 惡 因 禍

積 惡 因 禍

積 惡 因 禍

慶　善　緣　福
慶　善　緣　福
慶　善　孫　福

慶　善　緣　福
慶　善　緣　福

尺	璧	非	寶

競 是 陰 寸

競 是 陰 寸

競 是 陰 寸

競 是 陰 寸

競 是 陰 寸

君 事 父 資

君 事 父 資

君 共 父 資

君 事 父 資

君 事 父 資

敬　與　嚴　曰

敬　與　嚴　山

敬　與　嚴　曰

敬　與　嚴　山

力 力 力 力

竭 竭 竭 竭 竭

當 當 當 當 當

孝 孝 孝 孝 孝

忠
則
盡
盡
則
走
畫

命
命
命
命
命
命

臨 深 履 薄

臨 深 履 薄

臨 深 履 薄

臨 深 履 薄

清　溫　興　凤

清　溫　興　凤

清　溫　興　凤

清　溫　興　凤

清　溫　興　凤

似 蘭 斯 馨

似 蘭 斯 馨

似 蘭 斯 馨

似 蘭 斯 馨

似 蘭 斯 馨

盛 之 松 如

盛 之 松 如

盛 之 松 如

盛 之 松 如

盛 之 松 如

息 不 流 川

息 不 流 川

息 不 流 川

息 不 流 川

映 取 澄 淵

映 取 澄 淵

映 取 澄 淵

映 取 澄 淵

映 取 澄 淵

容	止	若	思
容	止	若	思
容	止	若	思
容	止	若	思
容	止	若	思

定　安　辭　言

定　安　辭　言

宅　安　寐　言

宅　安　辭　言

宅　安　辭　言

篤

篤

篤

篤

篤

初

初

初

初

初

誠

誠

誠

誠

誠

美

美

美

美

美

令　宜　終　慎
令　宜　終　慎
令　亘　終　慎
令　宜　終　慎
令　宜　終　慎

榮 榮 榮 榮 榮 榮

業 業 業 業 業 業

所 所 所 所 所

基 基 基 基 基 基

竟　無　甚　藉
竟　魚　甚　藉

亮　芝　古　藉

竟　無　甚　藉
竟　無　甚　甚

學 優 登 仕

學 優 登 仕

學 優 登 仕

學 優 登 仕

學 優 登 仕

政　從　職　攝

政　從　職　攝

政　從　誅　攝

政　從　職　攝

政　從　職　攝

存存存存存

以以以以以

甘甘甘甘甘

棠棠棠棠棠

詠 益 而 去

詠 蓋 而 去

泳 益 而 去

詠 益 而 去

詠 益 而 去

賤 貴 殊 樂

賤 貴 殊 樂

賤 貴 殊 乐

賤 貴 殊 樂

賤 貴 殊 樂

禮 別 尊 畢
禮 別 尊 畢

甲字在尊上三閒

禮 別 尊 畢

禮 別 尊 畢

上 和 下 睦

上 和 下 睦

上 和 六 睦 睦

上 和 下 睦

上 晞 下 睦

隨　婦　唱　夫

隨　婦　唱　夫

隨　如　吧　夫

隨　婦　唱　夫

隨　婦　唱　夫

訓 傅 受 外

訓 傅 受 外

訓 傅 受 外

訓 傅 受 外

訓 傅 受 外

入 入 入 人

奉 奉 奉

母 母 母

儀 儀 儀 儀

叔 伯 姑 諸

$$ 伯 姑 諸

$$ 伯 姑 諸

叔 伯 姑 諸

叔 伯 姑 諸

兒 比 子 猶

兒 比 子 猶

兒 比 子 猶

兒 比 子 猶

弟	兄	懷	孔
弟	兄	懷	孔
弟	兄	懷	孔
弟	兄	懷	孔
弟	兄	懷	孔

枝　連　氣　同

枝　連　氣　同

枝　連　氣　同

枝　連　氣　同

枝　連　氣　同

分 投 友 交

分 投 友 交

分 投 友 交

分 投 友 交

分 投 友 交

規 箴 磨 切
視 葴 磨 切
切 葳 磨 切
規見 葳 磨 切
規 葳 廯 切

仁	慈	隱	惻
仁	慈	隱	惻
仁	慈	隱	忧
仁	慈	隱	惻
仁	慈	隱	惻

離　弗　次　造
離　弗　次　造
離　种　沁　造
離　弗　次　造
離　弗　氿　造

退	廉	義	節
退	廉	義	節
辵	庿	義	苟
退	廉	義	節
退	廉	義	節
很	廉	義	節

顛 沛 匪 虧

顛 沛 遯 虧

頷 沛 虵 虧

顛 沛 匪 虧

顛 洲 匨 虧

性 靜 情 逸

性 靜 情 逸

性 靜 情 逸

性 靜 情 逸

性 靜 情 逸

疲　神　動　心
疲　神　動　心
疲　神　動　ん
疲　神　動
疲　神　動　心
腈　禠　勳　心

滿　志　真　守

滿　志　真　守

海　志　真　守

滿　志　真　守

滿　志　真　守

移 意 物 逐

移 意 物 逐

稱 言 物 逐

移 意 物 逐

移 意 物 逐

操 雅 持 堅

操 雅 持 堅

操 雅 持 堅

操 雅 持 堅

操 雅 持 堅

好
好
好
好
好

爵
爵
爵
爵
爵

自
自
自
自
自

麋
麋
麋
麋
麋

夏　華　邑　都
夏　華　邑　都
友　華　邑　邦
夏　華　邑　都
夏　華　邑　都

東　西　二　京
東　西　二　京
東　西　二　京
東　西　二　京
東　西　二　京

背	芒	面	洛
背	邙	面	洛
背	芒	面	洛
背	芒	面	洛
背	邙	圓	淊

涇 據 渭 浮

涇 攄 渭 浮

涇 揢 渭 浮

涇 攄 渭 浮

涇 攄 渭 浮

欝	磐	殿	宮
欝	磐	殿	宮
欝	磐	殿	宫
欝	盤	殿	宫
欝	盤	殿	宮

驚　飛　觀　樓
驚　飛　觀　樓
驚　飛　觀　樓
驚　飛　觀　樓
驚　飛　觀　樓

獸 禽 寫 畫

獸 禽 寫 畫

敫 壽 宇 因

獸 禽 寫 圖

獸 禽 寫 圖

靈　仙　繰　畫
靈　仙　繰　畫
靈　仙　猱　畫
靈　僊　繰　畫
靈　囚　繰　畫

丙	舍	傍	啟
丙	舍	傍	啟
丙	舍	傍	啟
丙	舍	傍	啟
丙	舍	傍	啟

楹 對 帳 甲

楹 對 帳 甲

楹 對 帳 甲

楹 對 帳 甲

楹 對 帳 甲

肆	筵	設	席
肆	筵	設	席
肆	筵	設	席
肆	筵	設	席
肆	筵	設	席

笙	吹	瑟	鼓
笙	吹	瑟	鼓
笙	吹	瑟	鼓
笙	吹	瑟	鼓
笙	吹	瑟	鼓

升 階 納 陞

升 階 納 陞

升 陛 納 陞

陞 階 納 陞

陞 階 納 陞

星　疑　轉　弁

星　疑　轉　弁

星　將　轉　矢

星　疑　轉　弁

星　疑　轉　兑

右
右
太
右
司

通
通
通
通
通

廣
廣
內
廣
廣

內
內
內
廣
內

明　承　達　左
明　承　達　左
明　承　達　左

明　承　達　左
明　承　達　左

既 集 墳 典
既 集 墳 典
既 集 墳 典
能 集 墳 典

亦　聚　羣　英

櫱	鍾	稾	杜
櫱	鍾	稾	杜
櫱	鍾	稾	杜
櫱	鍾	稾	杜
隸	鍾	稾	杜

經　壁　書　漆
経　壁　書　漆
經　壁　書　漆
經　壁　書　漆
經　壁　書　漆

相 將 羅 府

相 將 羅 府

お 将 罗 府

相 將 羅 府

相 將 羅 府

卿槐俠路

卿槐俠路

卿槐俠路

卿槐俠路

卿槐俠路

縣	八	封	戶
縣	八	封	戶
寡	八	封	戶
縣	八	封	戶
縣	八	封	戶

兵　千　給　家
兵　千　給　家
兵　千　給　家
兵　千　給　家

高 冠 陪 輦

高 冠 陪 輦

高 冠 陪 輦

高 冠 陪 輦

高 冠 陪 輦

纓　振　轂　驅
纓　振　轂　驅
纓　振　轂　驅
纓　振　轂　驅
纓　振　轂　驅

富　侈　祿　世

富　侈　祿　世

富　侈　祿　世を

富　侈　祿　世

富　侈　祿　世

輕 肥 駕 車

輕 肥 駕 車

輕 犯 駕 車

輕 肥 駕 車

輕 肥 駕 車

寶	茂	功	策
寶	茂	功	策
寳	茂	功	英
寶	茂	功	策

銘 刻 碑 勒

銘 刻 碑 勒

銘 刻 碑 勒

銘 刻 碑 勒

銘 刻 碑 勒

尹 伊 溪 磻

尹 伊 谿 磻

尹 伊 溪 碰

尹 伊 溪 磻

尹 伊 溪 磻

佐 時 阿 衡
佐 時 阿 衡
左 时 阿 淘
佐 時 阿 衡
恠 時 師 獬

奄 宅 曲 阜

阜 異 也 曲

異 早 曲 異

身

營　執　旦　微

營　執　旦　微

営　執　旦　澂

營　執　電　微

營　𦋻　𪔀　微

桓
桓
桓
桓
桓

公
公
公
公
公

匡
迋
迋
匡
匡

合
合
合
合
合

傾 扶 弱 濟

傾 扶 弱 濟

傾 扶 豹 滴

傾 扶 弱 濟

傾 扶 弱 濟

綺 迴 漢 惠

綺 迴 漢 惠

綺 囘 漢 亘

綺 回 漢 惠

綺 回 漢 惠

說感

武武丁
武丫丁丁
武武丫丁丁
武武丁丫

勿　密　乂　俊

勿　密　乂　俊

勿　密　乂　俊

勿　密　乂　俊

勿　密　乂　俊

多 多 士 窆 寧
多 士 寔 寧
為 士 寔 寍
多 士 寔 寍
多 士 寔 寧
多 士 宦 寧
多 士 寧 寧

霸　更　楚　晉

霸　更　楚　晉

霸　更　楚　晉

霸　更　楚　晉

横 困 魏 趙

横 困 魏 趙

横 困 魏 趙

横 困 魏 趙

横 困 魏 趙

假

途

滅

稀

途

滅

罪

途

戚

稀

途

滅

稀

途

滅

稀

登吟

踐　土　會　盟
踐　土　會　盟
述　　　会
踐　土　會　盟
踐　土　會　盟

何 遵 約 法

何 遵 約 法

何 遵 約 法

何 遵 約 法

何 遵 約 法

刑 煩 弊 韓

刑 煩 弊 韓

刑 煩 弊 韓

刑 煩 弊 韓

刑 煩 弊 韓

牧 頗 翦 起

牧 頗 翦 起

牧 頗 青 起

牧 頗 翦 起

牧 頗 翦 起

精　最　軍　用
精　最　軍　用
精　最　軍　用
精　最　軍　用
精　扇　軍　用

漢 沙 威 宣

漢 沙 威 宣

漢 沙 威 宣

漢 沙 威 宣

漢 沙 威 宣

青 丹 譽 馳
青 丹 譽 馳
青 丹 譽 馳
青 丹 譽 馳
青 丹 譽 馳

跡 禹 州 九

跡 禹 州 九

让 禹 ち 九

跡 禹 州 九

跡 禹 州 九

并　秦　郡　百
并　秦　郡　百
弅　素　邦　了

并　秦　郡　百
弅　禽　郡　百

岱	恒	宗	嶽
岱	恒	宗	嶽
岱	恒	宗	嶽
岱	恒	宗	嶽
岱	恆	宗	嶽

亭	云	主	禪
亭	云	主	禪
亭	云	主	禪
亭	云	主	禪
亭	云	主	禪

雁	門	紫	塞
鷹	門	紫	塞
雁	一	紫	塞
鷹	門	紫	塞
雁	門	紫	塞

城　赤　田　雞
城　赤　田　雞
城　赤　田　雞
城　赤　田　雞
城　赤　田　雞

石 碣 池 昆

石 碣 池 昆

不 碣 池 只

石 碣 池 昆

石 碣 池 昆

庭 洞 野 鉅
遊 洞 野 鉅
庭 洞 野 鉅
庭 洞 野 鉅
庭 洞 野 鉅

曠	遠	緜	邈
曠	遠	緜	邈
曠	遠	郗	邈
曠	遠	緜	邈
曠	邈	緜	邈

冥	香	岫	巖
冥	杳	岫	巖
冥	杳	岫	巖
冥	杳	岫	巖
冥	杳	岫	巖

治 本 於 農
治 本 於 農
治 本 於 農
治 本 於 農
農 於 本 治

稿　稼　茲　務
稿　稼　茲　務
稿　稼　茲　務
稿　稼　茲　務
稿　稼　茲　務

敵 南 載 俶

敵 南 載 俶

故 南 我 傷

敵 南 載 俶

睽 南 載 俶

稷 黍 藝 我

稷 黍 藝 我

稷 黍 藝 承

稷 黍 藝 我

稷 黍 藝 我

稅　熟　貢　新
稅　熟　貢　新
稅　熟　貢　新
稅　熟　貢　新
稅　熟　貢　新

陟 黜 賞 勸

陟 黜 賞 勸

陟 黜 賞 勤

陟 黜 賞 勸

陟 黜 賞 勸

素	敦	軻	孟
素	敦	軻	孟
素	敦	軻	孟
素	敦	軻	孟
素	敦	軻	孟

直　秉　魚　史

直　秉　魚　史

直　秉　魚　史

直　秉　魚　史

直　秉　魚　史

庸　中　幾　庶

庸　中　幾　庶

庸　中　粲　庶

庸　中　粲　庶

勅 謹 謙 勞
勅 謹 謙 勞
勅 謹 謙 勞
勅 謹 謙 勞
勅 謹 謙 勞

聆 音 察 理

聆 音 察 理

聆 音 察 理

聆 音 察 理

聆 音 察 理

色	辭	狼	鑑
色	辭	狼	鑑
色	辭	狼	鑑
色	辭	狼	鑑
色	辭	狼	鑑

獻	嘉	廠	貽
獻	嘉	廠	貽
獻	嘉	廠	貽
獻	嘉	廠	貽
獻	嘉	廠	貽

植　衹　其　勉
植　祗　其　勉
栺　袓　耳　勉
植　袓　其　勉
植　祗　其　勉

誡	讒	躬	省
誡	譏	躬	省
試	諫	躬	省
誡	讒	躬	省
誡	讒	躬	省

極	抗	增	寵
極	抗	增	寵
極	抗	增	寵
極	抗	增	寵
極	抗	增	寵

殆	辱	近	耻
殆	辱	近	耻
殆	高	迠	元
殆	辱	近	耻
殆	辱	近	耻

即　幸　辠　林
即　幸　辠　林
　　　　　林
即　奎　辠　林

機	見	疏	兩
機	見	疏	兩
樣	見	誄	兩
機	見	疏	兩
機	見	延	兩

解 組 誰 逼

解 組 誰 逼

解 組 任 逼

解 組 誰 逼

解 組 誰 逼

慶　開　居　索
慶　開　居　索
變　采　正　索
慶　開　居　索
慶　開　居　索

寥　寂　默　沉
寮　审　默　沉
寀　乇　默　沉
寥　寀　默　沉
寮　宋　默　沉

求古尋論

論尋古求

論尋古求

論尋古求

遙	逍	慮	散
遙	逍	慮	散
遙	道	盧	散
遙	道	慮	散
遙	逍	慮	散

欣 奏 累 遣

欣 奏 累 遣

欣 奏 累 遣

欣 奏 累 遣

招 歡 謝 感

招 歡 謝 感

招 歡 謝 感

招 歡 謝 感

招 歡 謝 感

麤	的	荷	渠
麤	的	荷	渠
麤	的	荷	渠
麤	的	荷	渠
麤	的	荷	渠

條 抽 莽 園

條 抽 莽 園

條 抽 莽 園

條 抽 莽 園

條 抽 莽 園

翠 晚 杷 枇

翠 晚 杷 枇

翠 晚 杷 枇

翠 晚 杷 枇

翠 晚 杷 枇

彫	早	桐	梧
彫	早	桐	梧
彫	早	桐	梧
彫	早	桐	梧
彫	昂	桐	梧

陳 根 委 翳
陳 根 委 翳
陈 根 委 翳
陳 根 委 翳
陳 根 委 翳

飉	飄	葉	落
飉	飄	葉	落
飉	飄	葉	落
飉	飄	葉	落
飉	飄	葉	落

運　獨　鷗　遊

運　獨　鷗　遊

運　狗　鷗　遊

運　獨　鷗　遊

運　獨　鷗　遊

凌凌凌凌凌

摩摩摩摩

絳絳絳絳絳

霄霄霄霄霄

市	翫	讀	躭
市	翫	讀	耽
ぉ	翫	讀	耽
市	玩	讀	躭
市	玩	讀	耽

箱　囊　目　寓
箱　囊　目　寓
箱　囊　目　寓
箱　囊　目　寓

畏 攸 輶 易

畏 攸 輶 易

畏 收 輶 易

畏 攸 輶 易

畏 攸 輶 易

墻　垣　耳　屬

墻　垣　耳　屬

墻　坦　耳　馬

墻　垣　耳　屬

墻　垣　耳　屬

飯 餐 膳 具

飯 飱 膳 具

飯 飱 膳 具

飯 餐 膳 具

飯 飱 膳 具

適　口　充　膓
適　口　充　膓
適　口　充　傷
適　口　充　膓
遹　日　充　腸

宰	烹	餃	飽
宰	烹	飲	飽
宰	烹	餕	飥
宰	烹	餕	飽
宰	烹	餕	飽

糠 糟 厭 飢
糠 糟 厭 飢
糠 粘 廄 飢
糠 糟 厭 飢
糠 糟 厭 飢

舊　故　戚　親
舊　故　戚　親
舊　故　戚　親
舊　故　戚　親
舊　故　戚　親

粮	異	少	老
粮	異	少	老
粮	異	少	老
糧	異	少	老
糧	異	少	老

紡　績　御　妾

紡　績　御　妾

紡　績　御　妾

紡　績　御　妾

紡　績　御　妾

房 帷 巾 侍
房 帷 巾 侍
房 帷 巾 侍
房 帷 巾 侍
房 帷 巾 侍

潔	員	扇	紈
潔	圓	扇	紈
潔	圖	扇	執
潔	圓	扇	紈
潔	圓	扇	紈

煌 煒 燭 銀

煌 煒 燭 銀

煌 煒 燭 銀

煌 煒 燭 銀

煌 煒 燭 銀

晝　眠　夕　寐

晝　眠　夕　寐

晝　眠　夕　寐

晝　眠　夕　寐

晝　眠　夕　寐

床　象　笋　藍
床　象　笋　藍
床　象　笋　藍
牀　象　筍　藍
牀　象　筍　藍

讌酒歌絃

讌酒歌絃

讌酒歌絃

讌酒歌強

讌酒歌強

觴 舉 杯 接

觴 舉 杯 接

觴 業 杯 接

觴 舉 杯 接

觴 舉 桮 接

矯　手　頓　足
矯　手　頓　足
鵰　　頓　ｅ
矯　手　頓　足
矯　牛　頓　足

康	且	豫	悅
康	且	豫	悅
康	且	豫	悅
康	且	豫	悅
康	且	豫	悅
康	且	豫	悅

續 嗣 後 嫡

續 嗣 後 嫡

續 嗣 後 嫡

續 嗣 後 嫡

續 嗣 後 嫡

嘗	蒸	祀	祭
嘗	蒸	祀	祭
嘗	蒸	祀	祭
嘗	蒸	祀	祭
嘗	蒸	祀	祭

拜　再　顙　稽

拜　再　顙　稽

拜　再　顙　稽

拜　再　顙　稽

拜　再　顙　稽

惶	恐	懼	悚
惶	恐	懼	悚
惶	恐	懼	悚
惶	恐	懼	悚
惶	恐	懼	悚

要 簡 牒 牋

要 簡 牒 牋

要 簡 牒 牋

要 簡 牒 牋

要 簡 牒 牋

詳　審　答　顧

詳　審　荅　頋

洋　宻　苔　頋

詳　審　荅　顧

詳　審　荅　顥

浴 想 垢 骸

浴 想 垢 骸

浴 想 垢 骸

浴 想 垢 骸

浴 想 垢 骸

涼　願　熱　執

涼　願　熱　執

涼　　　熱　執

涼　願　熱　執

涼　願　熱　執

特　犢　驟　驢

特　犢　驟　驢

特　犢　驟　驢

特　犢　驟　驢

特　　　驟　驢

驤 超 躍 駼
驤 超 躍 駼
驤 超 躍 駼
驤 超 躍 駼
驤 超 躍 駼

誅 斬 賊 盜

誅 斬 賊 盜

誅 斬 賊 盜

誅 斬 賊 盜

誅 斬 賊 盜

捕	獲	叛	亡
捕	獲	叛	亡
捕	牧	牧	亡
捕	獲	叛	亡
捕	獲	叛	以

布　射　遼　丸

布　射　僚　丸

布　討　遶　丸

布　射　道　丸

帬　𨥛　钁　凡

嘯　阮　琴　嵇

嘯　阮　琴　嵇

嘯　阮　琴　嵇

嘯　阮　琴　嵇

嘯　阮　琴　嵇

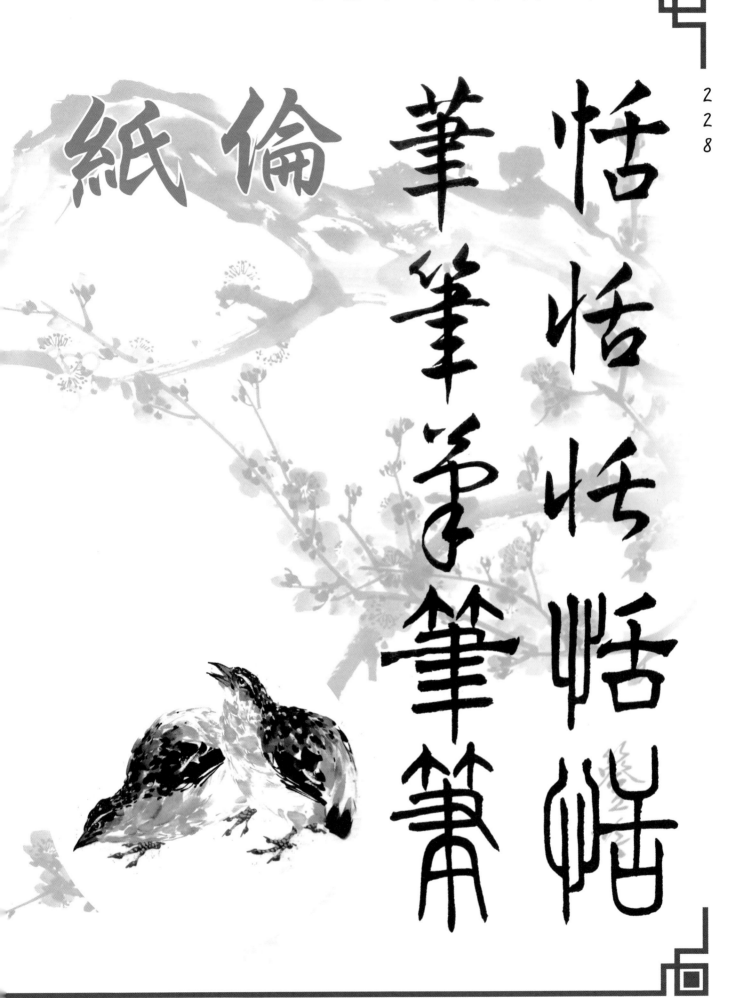

紙　倫

筆　筆　筆　筆

恬　恬　恬　恬

鈞巧任釣　釋紛利俗　並皆佳妙

毛施淑姿　工顰妍笑　年矢每催

曦暉朗曜　璇璣懸斡　晦魄環照

指薪修祜　永綏吉劭　矩步引領

俯仰廊廟　束帶矜莊　徘徊瞻眺

孤陋寡聞　愚蒙等誚　謂語助者

焉哉乎也

杜簦吟畫集介紹

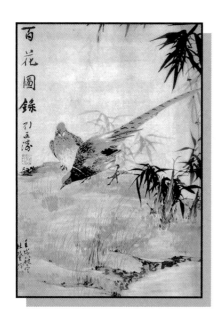

百花圖錄
工筆花卉介紹
1987年2月1 日初版
A4
200頁

杜簦吟畫集
水墨花鳥全彩印刷
1991年
A4
160頁

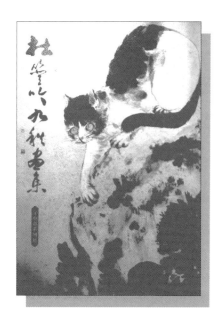

杜簦吟九秩畫集
水墨花鳥全彩印刷
2018年10月出版
A4
108頁

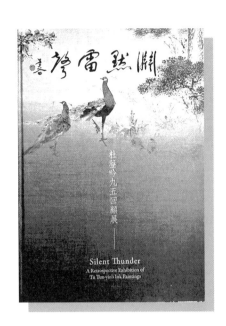

淵默雷聲 杜簦吟九五回顧展
全彩水墨花鳥
2020年6月出版
B4
200頁

值得珍藏的好書 歡迎訂購

e-mail:moosedid31@gmail.com

訂購方式

杜簽吟五體千字文殘本

作　　者	杜簽吟
編　　輯	杜蕙如、杜穎如
封面設計	杜穎如
出版編印	林榮威、陳逸儒、黃麗穎
設計創意	張禮南、何佳誼
經銷推廣	李莉吟、莊博亞、劉育姍、李如玉
經紀企劃	張輝潭、徐錦淳、洪怡欣、黃姿虹
營運管理	林金郎、曾千熏
發 行 人	張輝潭
出版發行	白象文化事業有限公司
	412台中市大里區科技路1號8樓之2（台中軟體園區）
	出版專線：（04）2496-5995　　傳真：（04）2496-9901
	401台中市東區和平街228巷44號（經銷部）
	購書專線：（04）2220-8589　　傳真：（04）2220-8505
印　　刷	基盛印刷工場
初版一刷	2021 年 7 月
定　　價	500 元
I S B N	978-986-5488-36-9